NOTICE

SUR UNE

COLLECTION DE SEPT ESQUISSES

DE RUBENS,

REPRÉSENTANT

LA VIE D'ACHILLE.

NOTICE

SUR UNE

COLLECTION DE SEPT ESQUISSES

DE RUBENS,

REPRÉSENTANT

LA VIE D'ACHILLE.

PAR J. P. COLLOT.

TYPOGRAPHIE DE FIRMIN DIDOT FRÈRES,

IMPRIMEURS DE L'INSTITUT,

RUE JACOB, 56.

NOTICE

SUR UNE

COLLECTION DE SEPT ESQUISSES

DE RUBENS,

REPRÉSENTANT

LA VIE D'ACHILLE.

———

Possesseur de cette collection depuis plus de cinquante ans, j'ai senti que je devais à leur auteur un tribut de reconnaissance pour les jouissances qu'il me procure depuis tant d'années. Je ne saurais mieux m'en acquitter qu'en donnant de son œuvre une explication qui en fasse connaître chaque personnage, et qui signale une foule de traits intéressants, qui, sans cette précaution, passeraient inaperçus. J'ai cru donc nécessaire de me livrer à leur étude pour qu'on rendît à Rubens une justice plus éclatante.

J'ai voulu aussi montrer à nos jeunes peintres combien l'érudition relève le prix des compositions historiques, en augmente l'intérêt, et ajoute à leur charme, en captivant l'attention. Il serait difficile d'en trouver un exemple plus frappant que celui que je vais mettre sous leurs yeux.

D'Angerville, dans ses *Vies des peintres*, dit, tom.

III, p. 293, que ces esquisses furent exécutées à la demande de Philippe IV, roi d'Espagne, pour servir de modèle à des tapisseries qui existent, dit-on, à la cour de Vienne (1). Cette destination explique le motif qui a porté Rubens à faire exécuter les mouvements de ses personnages en sens inverse de celui qui devait être reproduit sur ces tapisseries.

Elle fait aussi connaître les motifs qui l'ont porté à orner son œuvre de cadres peints.

A mesure qu'elle avançait, ce peintre lui a donné plus de soin. Les trois dernières esquisses prouvent qu'il se complaisait dans ce travail; car elles sont tellement avancées, qu'elles paraissent des tableaux terminés.

Quelques juges sévères ont reproché à Rubens d'avoir été prodigue d'allégories; l'usage qu'il en a fait dans l'œuvre que je vais décrire ne saurait lui attirer ce blâme. Il n'en est pas une qui n'ait un rapport frappant avec le sujet, qui ne l'enrichisse, et n'atteste un goût délicat et une profonde érudition. Wenkelmann, loin de le blâmer, lui en fait un mérite. Dans ses réflexions sur l'imitation des ouvrages des Grecs, voici ce qu'il dit : « Rubens s'est distingué des autres grands peintres, parce qu'en *peintre sublime* il s'est hasardé à introduire l'allégorie dans ses compositions, genre de peinture inconnu avant lui. »

(1) On en voyait une faible copie parmi celles qui ont été vendues dernièrement à Monceaux.

Je ferai précéder l'explication de chacune de ces esquisses d'une notice historique, afin qu'on puisse mieux apprécier les motifs qui ont dirigé Rubens.

Cette collection ornait, à Rome, la galerie du palais Barberini en 1798.

Elle a été gravée à Anvers, en 1679, par Eclinger, et en 1724, à Londres, par Baron. Le propriétaire de ces esquisses livrera, à la personne à qui elles seront adjugées, les estampes de ces deux graveurs.

PREMIÈRE ESQUISSE.

ACHILLE PLONGÉ DANS LE STYX.

NOTICE.

Cette fable n'était point connue du temps d'Homère. Ce poëte n'en a donc point fait mention; elle aurait ravalé son héros.

Quintus, dans ses Paralipomènes, Dictys et Darès, dans leurs histoires, ne l'ont point rapportée.

Virgile, Ovide, Stace et plusieurs autres écrivains de l'antiquité l'ont cependant adoptée.

Homère n'ayant rien dit de cette immersion, Rubens n'a point dû puiser dans ce poëte sa peinture des enfers. C'est donc le poëte latin qu'il a pris pour modèle. Mais combien de fois il a dû se rappeler ce précepte : *Non tamen intus digna geri promes in scenam.* Rubens l'a cependant tenté, et il a prouvé que le gé-

nie peut triompher de tous les obstacles. Il n'a donné aux habitants des sombres bords que la consistance nécessaire pour qu'on pût les apercevoir, mais comme des ombres, et non comme des corps. Il s'est borné à donner une teinte plus foncée à Charon et à tout ce qui lui appartient ; mais son costume n'est point assez apparent pour attirer les regards de prime abord et pour les détourner de l'action principale. Rubens avait trop de goût pour ne point sentir que cet épisode devait lui être subordonné.

EXPLICATION.

Thétis à demi nue, le corps fortement incliné vers le Styx, tient Achille par un de ses talons. La tête et la moitié du corps de l'enfant sont déjà plongés dans le fleuve; l'autre moitié y va descendre, et la déesse, d'un œil attentif, veille à cette immersion.

En avant de Thétis on voit la route du Tartare qui conduit à l'Achéron (1).

(1) Hinc via Tartarei quæ fert Acherontis ad undas.
Æn., l. VI, v. 291.

Les âmes y accourent en foule, pour arriver des premières au bord du fleuve (1).

Charon est debout sur sa barque, et de sa perche, qu'on distingue facilement, il la pousse loin du rivage (2).

Elle est remplie des âmes de qui le corps a été enseveli.

On voit sur le rivage celles que Charon y a délaissées. Elles lui tendent leurs mains suppliantes pour être transportées sur l'autre rive, objet de leurs vœux (3).

Dans le fond, sur un mont escarpé, on aperçoit à peine un vaste édifice. C'est le palais du Destin. Le peintre l'a enveloppé de ténèbres et placé dans les enfers, parce que ce dieu est fils du Chaos et de la Nuit, et qu'il a les Parques pour ministres. Rubens s'est

(1) Hinc omnis turba ad ripas effusa ruebat.
<div style="text-align:right">Æn., l. vi, v. 305.</div>

(2) Sordidus ex humeris nodo dependet amictus.
Ipse ratem conto subigit. Æn., l. vi, v. 301-302.

(3) Hi, quos vehit unda, sepulti.
Stabant orantes primi transmittere cursum ;
Tendebantque manus, ripæ ulterioris amore;
Navita sed tristis nunc hos, nunc adcipit illos,
Ast alios longe summotos arcet arena.
<div style="text-align:right">Æn., l. vi, v. 313-316.</div>

appliqué à cacher son séjour; car tout ce qui appartient au Destin doit être impénétrable comme lui.

J'ai vu à regret que les deux graveurs qui ont reproduit cette œuvre n'ont ni l'un ni l'autre pénétré la pensée savante de Rubens. Ne pouvant distinguer toutes les formes de ce palais, ils l'ont représenté chacun d'une manière différente, et lui ont donné une consistance qu'il n'a point dans l'original, ce qui détruit la pensée qu'il était essentiel de traduire avec une exactitude scrupuleuse. Mais il eût fallu l'érudition de ce maître, et on la trouve rarement chez des copistes.

Des flammes s'exhalent de l'Achéron; l'air en est embrasé. On aperçoit dans les airs l'oiseau de la nuit. C'est une inadvertance de Rubens. Il l'eût évitée s'il se fût rappelé ces vers de son modèle :

Quam super haud ullæ poterant impune volantes
Tendere iter pennis. V. 239.

Unde locum Graii dixerunt nomine Aornon. V. 242.

Dans l'encadrement du haut se trouve un écusson au milieu duquel est un brasier, symbole des enfers. Il est entre deux ailes de chauve-souris, symbole des ténèbres.

Dans la partie inférieure, sur le seuil de la porte immense du palais de Pluton, gît le gros Cerbère. L'une de ses trois têtes aboie, l'autre veille, la troi-

sième dort. Il tourne le dos à cette porte, et on le voit dans l'attitude décrite par Virgile (1).

A droite de l'encadrement est la figure de Pluton, caractérisé par la fourche à deux dents. C'est le sceptre de ce dieu. Les médailles consulaires le représentent avec cet attribut.

A gauche est Proserpine, le front orné de son croissant.

La tête de chacune de ces figures est surmontée d'une corbeille qui forme chapiteau, et supporte l'entablement de cette porte vaste et élevée du palais des enfers (2). Cette forme de chapiteau n'est point de l'invention de Rubens. Guettard, dans ses remarques sur Pline, nous dit que dans les ruines d'Athènes on a trouvé des cariatides de femme dont la tête était surmontée d'une corbeille en guise de chapiteau.

En examinant cette esquisse, on est frappé de la fidélité avec laquelle le peintre a traduit le poëte, et nous admirerons de plus en plus cette fidélité dans la suite de notre examen.

Cette esquisse, remarquable par la science de sa composition, par l'habileté avec laquelle Rubens en a

(1) Cerberus hæc ingens latratu regna trifauci
Personat, *adverso recubans* immanis in antro.
ÆN., l. VI, v. 417-418.

(2) Spelunca alta fuit vastoque immanis hiatu.
ÆN., l. VI, v. 237.

vaincu les difficultés, l'est aussi par sa couleur. On sait que ce grand maître excellait dans cette partie de son art ; elle brille ici du plus grand éclat.

NOTES.

Pausanias, dans son Histoire, liv. X, chap. XXVIII, rapporte que, sur l'une des parois du Lesché de Delphes, Polygnote avait peint la Descente d'Ulysse aux enfers, et que ce tableau était composé de soixante-dix figures. Il indique leur place, leur attitude, et nous dit que leur nom était inscrit au pied de chacune d'elles. Il atteste qu'elles étaient peintes avec le plus grand soin. Sur le premier plan, on voyait Charon dans sa barque, chargée d'âmes à qui il faisait passer l'Achéron. Dans ce fleuve étaient de gros poissons informes, qu'on distinguait à peine. Dans l'explication de notre cinquième esquisse, je prouverai que Rubens avait lu cet historien avec la plus grande attention.

La description de Pausanias me porte à croire que le tableau de Polygnote avait un grand rapport avec celui du Jugement dernier, de Michel-Ange ; mais, s'il était possible de comparer les deux ouvrages, je crois que le peintre moderne aurait quelque avantage sur le peintre grec. Michel-Ange a pu donner à ses figures un corps réel, puisque nous devons ressusciter en chair et en os ; Polygnote ne pouvait pas donner aux siennes la même consistance, puisque, dans Homère, les habitants des enfers ne sont que des ombres vaines qu'on ne saurait saisir : car celle d'Anyclée s'évapore quand Ulysse, son fils, veut l'embrasser. Cependant ce peintre n'a point adopté cette

opinion, puisque Pausanias atteste que toutes ces figures étaient peintes avec un soin extrême. Celle d'Ulysse ne pouvait donc point, de prime abord, être distinguée des autres, et ressortir d'une manière aussi frappante que le commandait le sujet.

Dans la première édition de cette notice j'avais dit :

« Il serait à souhaiter qu'un écrivain habile et judicieux
« s'appliquât à reproduire ce tableau d'après la description de
« Pausanias, comme l'a fait M. Quatremère de Quincy pour le
« coffre de Cypsélus, décrit par cet historien. » M. Boissonade, membre de l'Institut, l'un des hellénistes les plus savants de l'Europe, et qui unit à une science profonde un goût délicat, a eu la bonté de m'apprendre que, dans le siècle dernier, le comte de Caylus avait donné une gravure de ce tableau, accompagnée d'une dissertation très-intéressante, et qu'on trouve l'une et l'autre dans la Collection des mémoires de l'Académie des inscriptions et belles-lettres, vol. XXVII, p. 34. Cette gravure m'a confirmé dans l'opinion que j'avais émise.

Un libraire de Paris, Abel l'Angelier, sentant combien la reproduction de pareils monuments pouvait être instructive, publia, en 1614, une traduction de Philostrate, et, encouragé par le président Séguier de Villiers, il l'enrichit de soixante-cinq gravures des tableaux décrits par ce sophiste.

DEUXIÈME ESQUISSE.

ÉDUCATION D'ACHILLE PAR CHIRON.

NOTICE.

Dans les temps héroïques, l'équitation, la chasse, la musique et la médecine étaient les parties principales de l'éducation d'un prince. Ce fut celle que reçut Achille, de Chiron son précepteur.

Dans son *Achilléide*, Stace a longuement décrit cette éducation, et c'est dans ce poëme inachevé que Rubens a puisé le sujet de son tableau.

EXPLICATION.

Il a choisi le moment où Chiron donne une leçon

de chasse à son élève, qui vient d'atteindre sa douzième année (1).

Achille est vêtu de pourpre, symbole de son origine royale, nu-tête et à cheval sur le dos du centaure. Celui-ci, armé d'une lance, galope à travers la plaine, au pied du mont Pélion, qui s'élève au nord, et qu'on voit couvert de chênes et de sapins (2).

Il tourne la tête vers son élève. Ses sourcils élevés, son regard tendu vers Achille, l'avertissent de l'approche d'une proie. De sa main il la désigne, et de sa bouche entr'ouverte on croit entendre sortir un précepte. En contemplant ces deux têtes bien dignes d'attention, j'ai été convaincu que le peintre s'est appliqué à rendre ces expressions du poëte :

<p style="text-align:center">Visisque docebat</p>

Arridere feris. ST., liv. II, v. 390.

Il l'habituait à frémir de plaisir à l'approche des plus terribles animaux.—Un germe suffit à l'homme de génie pour en faire éclore tout ce qu'il renferme. Rubens a découvert dans ces quatre mots tout le sujet

(1) Vix mihi bis senos annorum torserat orbes
 Vita rudis. STACE, ACH., lib. II, v. 396.

(2) Pelion Hæmoniæ mons est obversus in austros;
 Summa virent pinu, cætera quercus habet.
 OVIDE, FAST., lib. V, v. 391-392.

d'une scène intéressante. Il l'a saisi et rendu avec l'énergie et la fidélité qui lui sont propres.

Un sentiment de bonté paternelle répandu sur toute la figure du centaure annonce qu'il remplace Pélée.

Sa barbe commence à grisonner. Stace, en parlant de Thétis, avait dit : *Longævum Chirona petit.* (Liv. 1, v. 106.) Rubens a dû nous le répéter.

On sera sans doute frappé des formes et de la tournure rustiques que le peintre a données à Achille. Elles ne sont point de son choix ; Stace les lui avait prescrites. Ce poëte avait dit, comme nous l'avons déjà rapporté :

« Vix mihi bis senos annorum torserat orbes
« Vita rudis... »

C'est cette expression : *vita rudis*, nature inculte, informe, qu'il fallait traduire. Rubens s'y est assujetti. Un peintre moins docte, moins fidèle, s'en serait dispensé.

Le jeune héros a ce teint de blancheur animée, ces cheveux blonds dorés décrits par Stace (1).

Deux chiens de chasse sont derrière le centaure.

Une lyre est suspendue aux branches d'un laurier,

(1) Niveo natat ignis in ore
Purpureo, fulvoque nitet coma gratior auro.
St., lib. I, v. 161-162.

présage des destinées d'Achille. Elle indique que la musique faisait partie de l'éducation du jeune prince (1).

A droite de l'encadrement est la figure d'Euterpe, caractérisée par la cithare, bien différente de la lyre. Je ne dois point m'arrêter à signaler ces différences; ceux qui désirent les connaître exactement les trouveront décrites dans la savante dissertation de M. Burette sur le traité de musique de Plutarque. Cet instrument était aussi une des occupations d'Achille (2).

A gauche est la figure d'Esculape, caractérisée par le serpent entortillé autour du bâton. Ce symbole nous dit que Chiron enseignait la médecine à son élève.

« Il me fit connaître, dit Achille, les plantes dont les sucs salutaires guérissent les maladies; le moyen d'arrêter les hémorragies, de guérir l'insomnie, de cicatriser les blessures. Il m'apprit enfin les plaies qu'il faut extirper, et celles que l'on guérit par l'application des simples (3). »

(1) Ille manus olim missuras Hectora letho
Creditur in lyricis detinuisse modis.
<div style="text-align: right;">Ov., Fast. V, v. 385.</div>

(2) Philyrides puerum cithara perfecit Achillem,
Atque animos placida contudit arte feros.
<div style="text-align: right;">Ov., Ars am., lib V.</div>

(3) Quin etiam succos atque auxiliantia morbis
Gramina, quo nimius staret medicamine sanguis;
Quid faciat somnos, quid hiantia vulnera claudat;
Quæ ferro cohibenda lues, quæ cederet herbis
Edocuit. St , Ach., lib. II, v. 245 et s.

Un écusson suspendu à des guirlandes forme l'encadrement du haut. Dans le bas sont des instruments de chasse et des animaux morts : un aigle et un gros animal féroce. Rubens les y a placés pour rappeler les traits de son modèle. Stace a fait dire à Achille :

« Chiron ne me permettait point de poursuivre, dans les sentiers infréquentés de l'Ossa, les lynx fugitifs, ni de percer de ma lance les biches timides ; il m'exerçait à attaquer des ourses farouches couchées dans leur repaire, des sangliers foudroyants, une monstrueuse tigresse ou une lionne allaitant ses lionceaux au fond de sa caverne écartée (1). »

Ce tableau, remarquable par la simplicité de sa composition et par sa fidélité historique, l'est encore par la facilité de son exécution et par la légèreté de sa touche. On aperçoit les fils de la toile, malgré la force des expressions et la vivacité des couleurs.

Qu'il me soit permis, avant de terminer, de faire une remarque sur le serpent d'Esculape. Si elle paraît minutieuse, elle prouvera du moins avec quel soin j'ai étudié mon sujet.

Rubens a peint le serpent d'Esculape en grisaille ;

(1) Nunquam ille imbelles Ossea per avia lynces
 Sectari, aut pavidos passus me cuspide damas
 Sternere, sed tristes turbare cubilibus ursas,
 Fulmineosque sues, et sicubi maxime tigres,
 Aut seducta jugis fœtæ spelunca leænæ.
 St., Ach., lib. II, v. 407-412.

il a cependant colorié le serpent Python dans sa dernière esquisse. Il aurait donc dû donner à celui-ci la couleur qui lui est propre. Pausanias nous apprend que les serpents consacrés à Esculape étaient roussâtres, qu'on ne les trouvait qu'en Épidaurie, et qu'ils n'étaient point venimeux.

On voit dans notre musée un tableau de Regnaud représentant l'Éducation d'Achille par le centaure. Ce peintre a représenté ce jeune héros sous la forme d'un bel adolescent, à pied, et tirant de l'arc en avant de Chiron. Il serait instructif pour nos jeunes peintres de comparer ces deux tableaux.

Ce même sujet se trouve parmi les gravures de Philostrate, dont j'ai parlé dans l'explication de l'esquisse précédente.

TROISIÈME ESQUISSE.

ACHILLE A LA COUR DE LYCOMÈDE.

NOTICE.

C'est encore dans l'Achilléide que Rubens a puisé le sujet de ce tableau.

Stace dit que Thétis, instruite par Protée qu'Achille devait périr au siége de Troie, résolut de le tenir caché jusqu'à la fin de ce siége. Pour le soustraire à ce funeste sort, elle l'enlève pendant la nuit à Chiron, lui fait prendre les vêtements d'une jeune fille, le conduit à Scyros, le présente à Lycomède sous le nom de Pyrrha, sœur d'Achille, et prie ce prince de permettre qu'elle soit élevée avec ses filles. Lycomède y consent.

Troie ne pouvait succomber que sous Achille. Calchas, pressé par Protésilas, lui révèle la retraite de ce

jeune prince. Ulysse et Diomède sont délégués par les Grecs pour aller l'y découvrir, et pour le déterminer à s'associer à leur noble entreprise.

EXPLICATION.

—

Achille en habit de fille (1) est avec Déidamie et ses sœurs dans une des salles du palais. Au milieu de cette salle est une console, au pied de laquelle on voit une grande corbeille remplie de présents apportés par Diomède (2). Ulysse les avait choisis de manière à exciter la curiosité des princesses et à révéler le caractère et le sexe d'Achille (3).

Ulysse en habit de marchand (4) et Diomède sont à

(1) Veste virum longa dissimulatus erat.
 OVID., ARS AM., lib. I, v. 690.

(2) In medio jam sedibus aulæ
 Munera virgineos visus tractura locarat
 Tydides. ST., ACH., lib. II, v. 163-165.

(3) Arma ego femineis animum motura virilem
 Mercibus inserui. OVID., MET., lib. XIII, v. 163.

(4) Mercator habitu. NATALIS COMES, lib. IX, cap. 1.

la porte de la salle, observant l'impression que vont produire ces présents. Une des princesses, un genou en terre, a découvert la corbeille. Achille, en face de Déidamie, vient d'y prendre un casque orné d'un brillant panache, et de ses deux mains il le place sur sa tête. A l'instant sa physionomie prend cette expression si bien décrite par Stace. Il frémit de joie, son front se relève, ses cheveux se dressent, ses joues se contractent ; le destin de Troie est écrit dans son regard (1).

A l'aspect de cette physionomie nouvelle, Déidamie et trois de ses sœurs sont frappées de surprise et de frayeur. Les deux autres sont occupées d'un miroir pris dans la corbeille, et l'une d'elles s'y regarde pour arranger sa coiffure.

Ulysse a reconnu Achille au choix du casque, au plaisir qu'il témoigne en le plaçant sur sa tête, à l'air martial que lui donne cette armure. Diomède est sur le point de se trahir ; le roi d'Ithaque, d'un geste expressif, le porte à comprimer sa joie.

Parmi les présents Stace fait prendre à Achille un bouclier. Rubens a préféré le casque, sentant qu'il était plus propre à révéler le héros ; mais ce peintre a eu grand soin de placer dans la corbeille ce bouclier

(1) Intremuit, torsitque genas et fronte relicta
Surrexere comæ, totoque in pectore Troja est.
 St., Ach., lib. II, v. 181.

empreint de ces taches de sang signalées par le poëte (1). Il en a même forcé la teinte pour les rendre plus frappantes. L'astucieux Ulysse avait pressenti qu'elles feraient une forte impression sur Achille, nourri dès son enfance, non de lait ou de mets ordinaires, mais d'entrailles de lions, de moelle d'animaux encore palpitants, et abreuvé non de vin, mais de sang (2). Rubens s'est donc appliqué à conserver ce trait caractéristique de son modèle.

Il en est un autre plus délicat, mais non moins remarquable. Stace dit qu'Achille, usant de violence, avait obtenu de Déidamie de *vrais* baisers, *veros amplexus* (3). Ces baisers l'avaient rendue mère (4). Ru-

(1) At ferus Æacides radiantem ut cominus orbem
 Cælatum pugnis sævis, et forte rubentem
 Bellorum maculis. St., Ach., lib. II, v. 178.

(2) Tacitus ut rigido senior me monte recepit
 Non ullas ex more dapes habuisse, nec almis
 Uberibus satiasse famem, sed spissa leonum
 Viscera, semianimasque libens traxisse medullas.
 Hæc mihi prima Ceres, hæc læti munera Bacchi
 Sic dabat ille pater. St., Ach., lib. V, v. 383-388.

(3) Vi potitus votis et toto pectore *veros*
 Admovet *amplexus*. Risit chorus omnis ab alto
 Astrorum, et teneræ rubuerunt cornua lunæ.
 St., Ach., lib. I, v. 642-644.

(4) Illa astu tacito raptumque pudorem
 Surgentemque uterum, atque ægros in pondere menses

bens ne pouvait point négliger ce trait. Il l'a rendu d'une manière fort ingénieuse : il a projeté sur le ventre de la princesse des rayons lumineux qui en font ressortir la légère proéminence.

Cette idée lui avait peut-être été suggérée par le tableau de la Visitation, de Raphaël, qu'on admire à l'Escurial. Rubens était à la cour de Philippe IV quand il composa l'œuvre que je décris. Il dut donc voir souvent ce chef-d'œuvre.

Un chien épagneul est aux pieds d'Achille, le regarde, et paraît partager la surprise des assistants.

Au fond du tableau une balustrade précède les jardins du palais.

A droite de l'encadrement est la figure de Minerve, protectrice des Grecs (1). On la reconnaît à son casque et à l'égide.

A gauche est la Fraude, caractérisée par le renard et le serpent.

L'encadrement du haut est formé d'un écusson suspendu à des guirlandes que soutiennent quatre amours.

Occuluit, plenis donec stata tempora metis
Attulit, et partus index Lucina resolvit.
 St., Ach., lib. I, v. 671-674.

(1) Omnis spes Danaum, et cœpti fiducia belli
Palladis auxiliis semper stetit.
 Virg., Æn., lib. II, v. 162-163.

Dans le bas, aux pieds de la console, sont deux cornes d'abondance.

Pausanias dit (liv. I, chap. 22) que Polygnote avait peint le même sujet sur un des murs d'un édicule qu'on voyait en descendant de la citadelle aux Propylées.

QUATRIÈME ESQUISSE.

LA COLÈRE D'ACHILLE.

NOTICE.

Rubens a puisé le sujet de cette scène dans le premier chant de l'Iliade. Homère raconte qu'après le sac de Lyrnesse, Chrysès, grand prêtre d'Apollon, se rend au camp des Grecs pour racheter sa fille, échue en partage à Agamemnon. Pour prix de sa rançon, ce malheureux père lui offre de riches présents. Les Grecs demandent à grands cris qu'ils soient acceptés. Le roi des rois, épris de sa captive, les rejette, et fait chasser de sa présence ce père infortuné. Indigné de cet outrage, le pontife invoque Apollon, et lui demande vengeance. Ce dieu, courroucé de l'affront fait à son ministre, lance pendant neuf jours, sur le camp

des Grecs, des traits empoisonnés, et la mort y exerce d'horribles ravages.

Les Grecs, consternés, s'assemblent. Achille presse Calchas de leur dévoiler la cause du courroux d'Apollon. Avant de céder, ce pontife exige qu'Achille s'engage par serment à le protéger contre le ressentiment d'Agamemnon. Ce héros le jure. Calchas rassuré révèle cette cause. Le roi des rois s'emporte; mais l'oracle a parlé : il faut rendre Chryséis. Agamemnon déclare qu'il n'y consentira qu'après avoir reçu un ample dédommagement de ce sacrifice. Achille lui reproche sa cupidité. Outré de cette arrogance, Agamemnon ordonne qu'on aille dans la tente de ce héros enlever Briséis, objet de sa tendresse, et qu'on la lui livre. Achille furieux porte la main sur son glaive, et va frapper Agamemnon. Minerve descend des cieux, arrête ce mouvement, lui ordonne de la part de Junon de réprimer sa colère, et lui promet une ample réparation de cet outrage. Achille obéit.

Voilà le récit du poëte; nous allons voir comment le peintre l'a traduit.

EXPLICATION.

Rubens a choisi le moment où Agamemnon donne l'ordre d'aller enlever Briséis.

Ce roi des rois, le front ceint d'un diadème, le sceptre en main, et vêtu du manteau royal, est assis sur son trône. Deux aigles ornent le sommet du dossier, et deux têtes de lion soutiennent les bras du siége.

Agamemnon a le regard foudroyant de Jupiter, la taille de Mars, la poitrine de Neptune, qu'Homère lui attribue (1). Il se soulève appuyé sur ces têtes de lion, qui paraissent oppressées sous sa main puissante; et ce roi, lançant un regard d'indignation contre Achille, semble lui adresser ces fameuses paroles : « Fuis donc si tu veux (2). »

Achille furieux porte la main à son glaive, le tire, et va frapper Agamemnon. Minerve, descendue de l'Olympe et suspendue dans les airs, s'arrête au-dessus d'Achille, lui ordonne de repousser son glaive et de calmer sa colère (3). Le héros se retourne, reconnaît la déesse, et soudain comprime son mouvement. Un rayon de sérénité s'étend sur sa figure. Le calme n'y

(1) Μετὰ δὲ κρείων Ἀγαμέμνων,
ὄμματα καὶ κεφαλὴν ἴκελος Διὶ τερπικεραύνῳ,
Ἄρεϊ δὲ ζώνην, στέρνον δὲ Ποσειδάωνι.
 Il., lib. II, v. 477.

(2) Φεῦγε μάλ', εἴ τοι θυμὸς ἐπέσσυται.
 Il., lib. I, v. 173.

(3) Ἦ, καὶ ἐπ' ἀργυρέῃ κώπῃ σχέθε χεῖρα βαρεῖαν·
ἂψ δ' ἐς κουλεὸν ὦσε μέγα ξίφος, οὐδ' ἀπίθησεν
μύθῳ Ἀθηναίης. Il., lib. I, v. 219.

est point encore, mais la colère n'y est plus. C'est cette transition si difficile à rendre que Rubens s'est appliqué à nous montrer.

Derrière Achille on voit le vieux Phénix, qui prit soin de son enfance, et Patrocle, son ami inséparable.

A la droite du trône est le vénérable Nestor. Il saisit le bras d'Agamemnon, et par de douces paroles s'efforce de ramener la concorde. Auprès du vieillard on voit Diomède. On le reconnaît à ses traits, à sa chevelure et ses vêtements, en tout semblables à ceux du personnage qui, dans le tableau précédent, accompagne Ulysse.

Derrière Nestor est Eurymédon, son vieil écuyer.

Derrière Diomède, le fort Sthénélus.

Un écusson suspendu à des guirlandes soutenues par deux génies forme l'encadrement du haut. L'expression de leur figure témoigne la frayeur que leur inspire la scène dont ils sont les témoins.

Dans la partie inférieure est un lion couché devant un globe, symbole de la puissance d'Agamemnon. L'animal paraît comprimer sa rage. Cette allégorie rappelle le sentiment que comprime Achille, et nous avertit que toute volonté doit fléchir devant le pouvoir suprême.

A droite est la figure de la Fureur, les yeux couverts d'un large bandeau, symbole de son aveuglement. A ses pieds est une torche allumée, symbole de ses ravages, et autour de son corps une forte chaîne, symbole de sa situation actuelle.

On voit à gauche la figure de la Discorde, hideuse à voir. Elle a l'œil égaré, les traits convulsifs, et pour chevelure ces affreuses vipères que Virgile lui attribue :

> Discordia demens.
> Vipereum crinem vittis innexa cruentis.
>
> Æn., lib. VI, v. 281.

Ce tableau est remarquable par le mouvement et l'expression de chaque figure, et par le choix des allégories.

CINQUIÈME ESQUISSE.

THÉTIS REÇOIT DE VULCAIN L'ARMURE D'ACHILLE.

NOTICE.

Le sujet de cette scène est tiré du dix-huitième chant de l'Iliade et du cinquième livre de Pausanias. Voici d'abord l'abrégé du récit d'Homère :

Thétis arrive dans le palais de Vulcain. Charis, la compagne de ce dieu et la plus belle des Grâces, accourt au-devant d'elle, la prend par la main, la fait asseoir sur un trône magnifique, et appelle Vulcain, occupé dans ses ateliers. Il arrive, témoigne à Thétis sa joie et sa surprise de la voir dans son palais, rappelle les bienfaits qu'il en reçut quand il fut précipité de l'Olympe, et la prie de lui faire connaître le motif de sa visite. La déesse le lui apprend, et lui demande un

casque, un *bouclier,* une *cuirasse* et des *cnémides* (1). Vulcain sort, revient, et remet à Thétis cette armure.

Homère ne fait intervenir dans cette scène que ces trois personnages. Le docte Rubens en a introduit quatre de plus : Chiron, un ouvrier et deux amours. Les motifs qui l'y ont déterminé n'étaient point faciles à découvrir, et prouvent dans ce peintre une érudition peu commune. Je vais les dévoiler.

Pausanias (liv. V, ch. 18), décrit tous les bas-reliefs du coffre de Cypsélus, qui est, dit M. Quatremère de Quincy, le premier monument du domaine réel de l'histoire. Parmi ces nombreux bas-reliefs il en était un, placé sur le couvercle, qui représentait Thétis recevant des armes des mains de Vulcain. Ce dieu, dit cet historien, n'était pas bien ferme sur ses jambes. *Derrière lui était un ouvrier, et en tête de la scène un centaure qu'on croyait être Chiron. Il avait deux jambes d'homme par devant et deux de cheval par derrière. La déesse était accompagnée de Néréides.* Voilà la source où Rubens a puisé ces personnages secondaires. On verra qu'ils étaient bien dignes de souvenir.

M. Quatremère de Quincy, dans son Jupiter Olympien, nous a donné, avec la sagacité qui le distinguait, un dessin de tous ces bas-reliefs, d'après la description de Pausanias. Les amis des arts lui doivent

(1) Les cnémides étaient une espèce de guêtres d'airain, attachées avec des boucles.

un tribut de reconnaissance pour ce difficile et intéressant travail.

Après l'explication de cette esquisse, je donnerai une traduction libre, mais fidèle, du texte de l'historien grec, afin de faire mieux ressortir les rapports de l'œuvre de Rubens avec le bas-relief du coffre, et la sagacité de ce peintre dans les légères modifications qu'il y a faites.

EXPLICATION.

Rubens a choisi le moment où Vulcain remet à Thétis l'armure demandée.

Cette déesse, à la blonde chevelure (1), à demi dépouillée de son péplum flottant (2), est en face de ce dieu, qui lui remet ce riche bouclier, ample et solide (3), immortalisé par Homère. L'élégante Charis, les cheveux ornés de riches bandeaux (4), est debout

(1) Καλλιπλοκάμῳ, comas pulchræ. (ILIADE, chant XVIII, v. 407.)

(2) Θέτις τανύπεπλε, Thetis sinuoso peplo induta. (ILIADE, chant XVIII, v. 385.)

(3) Σάκος μέγα τε στιβαρόν τε, scutum magnumque solidumque. (ILIADE, chant XVIII, v. 478.)

(4) Χάρις λιπαροκρήδεμνος, Charis vittis elegantibus nitida. (ILIADE, chant XVIII, v. 382.)

entre ces deux divinités et derrière le bouclier. Elle aide Thétis à le soutenir, et elles sont secondées par un Amour placé au-devant des genoux de la déesse. Vulcain n'a point les jambes grêles signalées par Homère : mais il est boiteux comme dans le bas-relief. Il avait déjà remis à la déesse le casque au panache d'or (1) qui doit protéger la tête d'Achille. Thétis l'a transmis à un Amour qui s'élève dans les airs et le livre à Chiron, placé à l'avant-scène.

Derrière Vulcain est un de ses ouvriers, qui lui apporte la cuirasse, troisième partie de l'armure.

Dans le fond du tableau, à gauche, on aperçoit les forges de Vulcain. Deux ouvriers y forgent les cnémides.

Un écusson suspendu à des guirlandes soutenues par des Amours forme le haut de l'encadrement du tableau. Dans celui du bas on voit une enclume, de larges tenailles, un marteau et divers ustensiles de forge.

A droite est la figure de Junon, désignée par le paon.

A gauche, celle de Jupiter, et son aigle portant la foudre.

Rubens a fait choix de ces deux divinités parce que

(1) Ἐπὶ δὲ χρύσεον λόφον ἧκε, aureamque cristam superimposuit. (Iliade, chant xviii, v. 611.) Ce qui a fait dire à Virgile : *Cristatus Achilles* (Æn., l. I, v. 472).

Junon avait excité Thétis à aller faire sa demande à Vulcain, et que Jupiter les y avait autorisées.

Revenons sur la figure de Chiron et sur celles des Amours.

Quoique secondaires, elles méritent une attention particulière. Dans cette esquisse, Chiron n'a plus la forme de centaure, qu'on lui voit dans la seconde. Il n'en a que les jambes de derrière; encore en est-il une plongée dans l'onde, peut-être pour rappeler qu'il était fils de Philyre. Pourquoi cette métamorphose? Pausanias nous l'apprend : Aucun mortel, dit-il, ne pouvait être admis dans la demeure d'un dieu qu'après avoir perdu sa forme primitive. L'auteur du bas-relief s'était conformé à cette croyance; Rubens a dû la respecter (a).

Disons actuellement les motifs qui l'ont porté à introduire deux Amours dans sa composition. Des mythologues nous disent que, pour obtenir plus facilement de Vulcain les armes qu'elle allait lui demander, Thétis chercha à lui plaire, et que ce dieu sollicita le prix de ses services. C'est sans doute ce qui a porté Rubens, non-seulement à faire intervenir ces Amours, mais encore à représenter la déesse plus qu'à demi nue. Dans le bas-relief elle est accompagnée des

(a) On sait que Chiron, après l'enlèvement d'Achille, se retira au fond de la Laconie, où il mourut peu après, frappé involontairement d'une flèche par Hercule.

Néréides; c'est contraire à l'histoire : Homère dit positivement qu'elle les avait toutes congédiées quand elle partit pour le palais de Vulcain. Rubens était trop érudit pour ne point se garantir de la faute commise par son modèle. Il s'en est écarté pour se conformer à la tradition.

Je vais donner la traduction de Pausanias; j'ai interverti l'ordre de sa narration pour la rendre plus claire.

« Vulcain, qui n'est pas bien ferme sur ses jambes, « remet des armes à Thétis, qui est debout sur un « char attelé de deux chevaux doués de deux ailes « dorées. A sa suite, sur des chars pareils, sont des « Néréides. Derrière Vulcain est un ouvrier tenant « des tenailles. En avant des Néréides est un centaure « qui n'a pas quatre pieds de cheval; ceux du devant « sont comme ceux d'un homme. On croit que c'est « Chiron, déjà dépouillé de l'humanité, admis à par- « tager la demeure des dieux, et qui va apporter à « Achille ces armes pour consolation. »

A ce récit, comment ne point reconnaître que Rubens avait cette description présente dans sa mémoire, et qu'il s'est appliqué à perpétuer le souvenir de ce monument, si célèbre dans l'antiquité. La transformation de Chiron et l'ouvrier placé derrière Vulcain en sont deux preuves incontestables.

Peu de peintres auraient pu faire à l'histoire les doctes et curieux emprunts que je viens de signaler; mais il en est aussi bien peu qui reçoivent une éduca-

tion aussi soignée que celle que Rubens avait reçue.

Ce tableau, si remarquable par l'érudition qu'il atteste, l'est aussi par le mouvement et l'expression des figures, et surtout par cette vivacité, cette fraîcheur de coloris qui a élevé Rubens au premier rang des peintres de son siècle.

SIXIÈME ESQUISSE.

RACHAT DU CORPS D'HECTOR.

NOTICE.

Le sujet de ce tableau est tiré du dernier chant de l'Iliade et du troisième livre de l'histoire de Dictys.

Voici l'analyse du récit d'Homère :

Jupiter ordonne à Thétis d'aller commander à Achille de rendre à Priam le corps d'Hector, après juste rançon. Thétis obéit; son fils obéira.

Ce dieu ordonne aussi à Iris d'aller apprendre à Priam ce qu'il vient de prescrire, et ce que ce roi doit faire.

Iris vole, descend, et révèle à Priam le sujet de son message : « Pars, lui dit-elle; emporte avec toi de ri« ches présents pour fléchir le cœur d'Achille. A ce « prix il te rendra le corps d'Hector. Qu'aucun homme « ne t'accompagne; mais un héraut vénérable sera

« près de toi pour diriger ton char et ramener le « corps de ton fils. Ne crains rien : Mercure sera ton « guide et te protégera. » A ces mots Iris s'éloigne.

Le vieillard ordonne aussitôt qu'on attelle son char. Il y fait placer une large corbeille remplie de riches présents ; il y joint deux trépieds, quatre vases et une large coupe. Muni de ces objets, il monte sur son char, et part de nuit avec Idéus, son héraut. Mercure les précède. Ils arrivent au camp des Grecs. Ce dieu endort les gardes, abaisse les barrières, avance jusqu'à la tente d'Achille, se fait connaître à Priam, l'instruit de ce qui lui reste à faire, et disparaît.

Priam va droit à la tente d'Achille, se jette à ses genoux, et le héros, frappé d'admiration et touché de pitié, le rassure.

Tel est le récit d'Homère.

Voici celui de Dictys (liv. III, ch. 2). Cet historien raconte que, durant une trêve, un jour de fête, Achille ayant vu, dans le temple d'Apollon, Polyxène, fille de Priam, fut frappé de l'éclat de sa beauté, de l'élégance de sa parure, en devint éperdument amoureux, et la demanda en mariage. Hector fit repousser cette demande.

Après la mort d'Hector, quand Priam alla racheter le corps de ce prince, il se fit accompagner par Polyxène, pour fléchir plus facilement le cœur d'Achille.

Rubens, comme je l'ai déjà dit, a puisé dans ces deux auteurs tous les traits de sa composition.

EXPLICATION.

Priam, aux cheveux blancs, à la barbe vénérable, enveloppé d'un manteau qui le couvre tout entier, tel enfin que l'a peint Homère, s'avance incliné vers la tente d'Achille. Polyxène le précède; la grâce circule sur toute la figure de cette princesse, quoique plongée dans la douleur (1). Ses cheveux sont relevés en tresses, suivant l'usage particulier des jeunes filles, attesté par Pausanias. Priam avait eu soin de la parer des vêtements qui la décoraient quand Achille l'avait vue au temple d'Apollon.

En avant de Polyxène, sur un second plan, est Idéus, le héraut de Priam. Le bras levé vers le ciel, il le montre du doigt à Achille, pour l'avertir que ce père infortuné et sa suite sont sous la protection des dieux. Sa figure noble et calme inspire le respect.

Achille aux cheveux blonds, aux pieds légers (2), et vêtu de l'habit de pourpre que lui donna Thétis

(1) Quint. Smyrn., lib. III, v. 555.

(2) Τοῖσι δ' ἀνιστάμενος μετέφη πόδας ὠκὺς Ἀχιλλεύς.
Στῆ δ' ὄπιθεν, ξανθῆς δὲ κόμης ἕλε Πηλείωνα,
οἴῳ φαινομένη. Il., chant I, v. 58, 197.

quand il partit pour Troie (1), sort de sa tente nu-tête, désarmé et le front serein. Il tend une main vers Polyxène; de l'autre, ramenée en arrière, il ordonne qu'on ferme sa tente, pour que Priam ne puisse point y voir le cadavre de son fils, de peur que cette vue n'aggrave sa douleur et ne l'irrite. Deux captives à qui Achille avait confié le soin de laver et de parfumer ce cadavre, sont auprès de lui au fond de cette tente. Un troisième personnage placé près d'elles témoigne sa douleur.

Derrière Priam sont trois compagnes de Polyxène; une quatrième les suit, portant sur sa tête la large corbeille remplie de présents destinés à Achille.

Après elle, et sur un plan plus rapproché, sont trois chevaux à longues crinières, qui ont conduit et doivent ramener le char de Priam. Un jeune garçon les garde; il est à peine adolescent, car Jupiter avait ordonné qu'aucun homme, excepté le héraut, ne fît partie du cortége.

Alcime et Automédon, écuyers d'Achille, et ses plus chers compagnons depuis la mort de Patrocle, sont entre lui et Polyxène. Alcime à demi nu, et un genou en terre, y a déjà déposé la large coupe, y ajoute un trépied, et tient sous le bras un vase qu'il doit y déposer encore. Automédon a déjà reçu un vase, et se dispose à le porter dans la tente d'Achille.

(1) Quint. Smyrn., lib. III, v. 527.

Dans le fond du tableau est un mât et une voile, qui indiquent que la scène se passe aux bords de la mer, près des navires de ce héros.

Un écusson suspendu à des guirlandes portées par quatre génies forme l'encadrement du haut. Dans celui du bas, sur une console, sont un caducée, symbole des échanges; une palme, symbole de la victoire; deux cornes d'abondance, symbole de ses fruits.

A droite est la figure de la Concorde, caractérisée par les deux mains jointes qu'on voit dans une couronne d'olivier, au bas de cette figure. Cette divinité est le symbole de la trêve de onze jours accordée à Priam par Achille pour les funérailles d'Hector.

A gauche est la figure de Mercure, portant en main son caducée, comme le lui avait prescrit Jupiter. Elle indique que Priam est sous sa protection.

On peut considérer cette esquisse comme un tableau terminé. Il en est peu de Rubens où l'on trouve autant de pureté de dessin, autant de noblesse dans l'expression, et autant d'intérêt et de sagesse dans la composition.

SEPTIÈME ESQUISSE.

MORT D'ACHILLE.

NOTICE.

Cet événement est rapporté de diverses manières par les écrivains qui l'ont raconté.

Homère s'est borné à faire prédire, dans le dix-neuvième et le vingt-deuxième chant de l'Iliade, et dans le dernier de l'Odyssée, la mort de ce héros devant la porte de Scée, sous les coups de Pâris et d'Apollon.

Virgile, Horace, Ovide, le font périr de la même manière, sans désigner le lieu où Achille fut frappé.

Quintus Smyrnéus, dans le troisième livre de ses Paralipomènes (vers 83), le fait frapper au talon, devant la porte de Scée, par Apollon seul, et nous montre le héros s'efforçant d'arracher de sa puissante main le trait mortel.

Dictys de Crète, dans son Histoire (liv. IV, ch. x), dit qu'Achille, entré dans le temple d'Apollon Thymbréen pour épouser Polyxène, y fut assassiné par Pâris de deux coups de poignard, qu'il lui porta par derrière, tandis que Déiphobe le tenait étroitement embrassé, feignant de le féliciter sur son mariage.

Darès de Phrygie raconte (chapitre 34) qu'à peine entré dans ce temple, Achille y fut assassiné, avec Antiloque qui l'y accompagnait, par les soldats qu'Hécube y avait cachés, et qu'après une longue résistance ils tombèrent l'un sur l'autre sous les coups de leurs assassins.

Rubens a puisé, dans ces différentes versions, les traits les plus convenables à sa composition.

EXPLICATION.

La scène se passe dans le temple d'Apollon Thymbréen.

Achille, nu-tête, couvert de sa cuirasse, son manteau de pourpre jeté derrière les épaules, les jambes à demi nues et les pieds découverts, est à genoux au pied de l'autel de ce dieu, attendant l'arrivée de Polyxène. Calchas est vêtu d'un long manteau de lin qui lui couvre la tête, ceinte d'une couronne de laurier,

posée sur cette coiffure. Sa barbe blanche descend sur sa poitrine. Il est debout derrière l'autel, et tient en main une patère remplie de vin, dont il fait une libation. Automédon, à demi nu, et la tête couronnée de laurier, est derrière Achille. Entre lui et le pontife, on voit, sur le second plan, Antiloque, l'ami qu'Achille chérissait le plus depuis la mort de Patrocle.

Pendant que ces quatre personnages attendent l'arrivée de Polyxène, Pâris est à l'entrée du temple, l'arc en main, suivi d'Apollon. Il décoche une flèche, qui, dirigée par ce dieu, a frappé Achille au talon, et lui traverse le pied. Ce héros, près de tomber à la renverse, saisit l'autel d'une de ses fortes mains, et s'efforce de s'y retenir. De l'autre, il tente, comme le dit Quintus Smyrnéus, de retirer la flèche fatale. L'expression de la figure d'Achille annonce que cette flèche a porté la mort ; car cette figure a déjà cette teinte livide qui la précède, et ses yeux, ses traits, annoncent une douleur à laquelle il doit succomber. Automédon le soutient, et regarde avec inquiétude le lieu d'où le trait est parti. Antiloque tourne aussi, vers la porte du temple des regards d'indignation, et une main levée vers le ciel, il lui demande vengeance. Les yeux de Calchas, tournés vers Achille, expriment la compassion et le regret. On voit la peur empreinte sur la physionomie de Pâris. La présence d'Apollon ne suffit pas pour le rassurer : il se dit qu'il est mort si Achille se relève.

Derrière le meurtrier est Apollon, couronné de laurier ; de sa tête jaillissent des rayons de lumière. Il

montre à Pâris le point vulnérable, et sa présence est garant que la flèche va l'atteindre.

L'autel du dieu est triangulaire. Les deux angles que l'on voit, l'un de face, l'autre de profil, sont ornés de sphinx, symbole du dieu de la lumière, à qui rien n'est caché.

Dans le fond du tableau, on aperçoit la porte d'entrée et les colonnes du temple.

Dans l'encadrement du haut, on voit un écusson, une guirlande et deux génies attentifs à l'action.

Dans celui du bas est un renard qui jugule une aigle qu'il a surprise endormie. C'est le symbole de l'astuce qui triomphe de la valeur.

A droite est la statue d'Apollon, caractérisée par l'arc, le carquois et le serpent Python.

A gauche, celle de Vénus, caractérisée par l'Amour qui l'accompagne.

Rubens a fait choix de ces deux divinités, parce qu'elles étaient complices du meurtre d'Achille.

Cette esquisse est, comme la précédente, presque un tableau terminé. Les quatre figures groupées auprès de l'autel sont admirablement disposées, et la position d'Achille est bien choisie, pour que la flèche puisse percer le talon de part en part. L'expression de sa tête peint et la douleur et le regret de succomber sous les coups de la perfidie. Les demi-teintes qui rendent ce double sentiment méritent une étude particulière.

Les personnes qui auront pris la peine de lire cette Notice en présence des esquisses sentiront qu'elle était nécessaire pour faire ressortir l'érudition peu commune de Rubens, et l'usage heureux et habile qu'il en a fait. Puisse ce léger écrit avoir inspiré à mes lecteurs une partie de mon admiration pour ce peintre poëte!

www.ingramcontent.com/pod-product-compliance
Lightning Source LLC
Chambersburg PA
CBHW050024230526
45470CB00003B/1111